**DEBUT D'UNE SERIE DE DOCUMENTS
EN COULEUR**

LES VERRIÈRES

DE

JEANNE-D'ARC

A LA CATHÉDRALE D'ORLÉANS

ORLÉANS
H. HERLUISON, LIBRAIRE-ÉDITEUR
17, RUE JEANNE-D'ARC. 17

1897

BESCHERER

FIN D'UNE SERIE DE DOCUMENTS EN COULEUR

LES VERRIÈRES

DE

JEANNE-D'ARC

A LA CATHÉDRALE D'ORLÉANS

ORIGINE DU PROJET. — SA RÉALISATION

L'idée de peindre aux fenêtres de la cathédrale d'Orléans la merveilleuse histoire de Jeanne d'Arc remonte à Mgr Dupanloup. C'est lui qui en forma le projet, lui qui ouvrit à cet effet une souscription publique et qui, par l'élan communicatif de sa grande âme, sut la faire réussir.

Mgr Coullié aujourd'hui archevêque de Lyon et cardinal, continua l'œuvre interrompue par la mort de son prédécesseur. Il ouvrit, en 1879, un concours auxquels prirent part treize peintres verriers. Mais, par suite de circonstances qu'il serait trop long d'exposer, aucune suite ne fut donnée à ce premier essai et les choses restèrent pendant treize ans dans le *statu quo*. Enfin, en 1892, Mgr Coullié reprit l'œuvre, après entente avec le ministère des cultes, et un nouveau concours fut institué.

Douze peintres verriers se portèrent candidats à ce concours. Les projets furent exposés en octobre 1893 à l'Ecole des Beaux-Arts, puis à Orléans.

Voici les noms des membres du jury qui furent appelés à se pronocner sur la valeur des concurrents :

MM.

BONNAT, peintre, membre de l'Institut.
BOUGUEREAU, peintre, membre de l'Institut.
PUVIS DE CHAVANNES, peintre.
DUBOIS (Paul), sculpteur, directeur de l'Ecole des Beaux-Arts.
DIDRON, peintre-verrier.
DE BAUDOT, architecte, inspecteur général des édifices diocésains.
VAUDREMER (Emile), architecte, membre de l'Institut, inspecteur général des édifices diocésains.
CORROYER (Edouard), architecte, inspecteur général des édifices diocésains.
BŒSWILWAD (Paul), architecte, inspecteur général des édifices diocésains.
DANJOY, architecte de la cathédrale, membre du comité des édifices diocésains.
HUAU (H.), directeur du musée d'Orléans.
HERLUISON (H.), attaché à la Direction du Musée historique d'Orléans, membre correspondant du Comité des Beaux-Arts des départements.
DUMUYS (Léon), attaché à la Direction du Musée historique d'Orléans, membre de la Société archéologique de l'Orléanais.
Le chanoine Th. COCHARD, membre de la Société archéologique de l'Orléanais.

Les quatre derniers, délégués du Comité Orléanais, désignés par Mgr l'Évêque d'Orléans.

Ce jury, présidé par M. Ch. DUMAY, conseiller d'Etat, directeur des cultes, classa première l'œuvre de MM. Galland et Gibelin, de Paris.

DESCRIPTION

I. — DOMREMY

Jeanne, âgée de treize ans, dans une des premières apparitions de ses « voix ».

L'archange saint Michel, revêtu d'une armure d'or transmet à la petite paysanne le commandement de Dieu. Jeanne, effrayée d'une si haute mission, ferme les yeux et laisse tomber ses bras en signe d'accablement. Sainte Marguerite baise l'enfant au front, « comme pour éveiller en elle, avec plus d'intensité, la volonté de se conformer aux ordres du ciel. » Derrière elle, sainte Catherine montre l'épée de Fierbois.

Des deux côtés monte le paysage. A gauche, l'église de Domremy et la maison des parents de Jeanne. A droite, une porte de la ville; une statue de la Sainte Vierge, pour rappeler les fréquentes visites de la pieuse enfant aux chapelles de Notre-Dame de Domremy et de Notre-Dame de Bermont. En haut la Meuse. Au premier plan paissent quelques moutons de la bergère.

Tympan. — Dans la rosace, Jésus enfant sur les genoux de sa mère remet à l'archange saint Michel, protecteur de la France, la bannière destinée à l'enfant de Domremy. L'archange porte l'écu de France. Près de la Vierge, la vieille devise : *Regnum Mariæ Galliæ regnum*, c'est-à-dire, le royaume de France est le royaume de Marie.
— Dans les lobes du tympan, une quenouille avec le nom de Jehanne ; un arc entouré de la légende : « *Va, fille de Dieu, va !* » des branches de lys.

Inscription. — « Comment Jehanne la Pucelle entendit les voix célestes et leur commandement. »

II. — VAUCOULEURS

Jeanne à cheval part pour Chinon. Elle est revêtue de l'équipement que lui ont fourni les gens de Vaucouleurs : sur la tête un chaperon avec voile, une tunique tombant jusqu'aux genoux, une chausse longue, de hautes guêtres.

Au premier plan, le sire de Baudricourt, cédant à l'entraînement populaire, mais sans foi dans le succès, la congédie en disant : « Allez donc, allez, et advienne que pourra ! » Jeanne le regarde, pleine de confiance, et lui fait signe que « Dieu lui frayera la route. » Quelques hommes d'armes qui ont juré de la conduire au roi l'accompagnent. Le peuple lui fait des adieux pleins de sollicitude. En avant, un ange ouvre le chemin ; il tient d'une main une épée et de l'autre la couronne que l'héroïne fera poser sur la tête de Charles VII.

Tympan. — Un ange sonne l'appel aux armes. D'autres anges portent l'étendard et l'épée.

Inscription. — « Et fust, en raison de sa grande pitié du royaume de France, trouver le roy. »

III. — CHINON

Charles VII, pour éprouver la Pucelle, s'est déguisé en page. Jeanne, qui ne l'a jamais vu, le distingue de suite. Elle fait devant lui « les révérences accoutumées de faire aux rois » en lui disant : « Dieu vous donne bonne vie, gentil roy ! » — « Je ne suis pas le roy, répond Charles ; voici le roy ! » et il lui montre un seigneur qu'il a fait asseoir à côté de la reine. Mais Jeanne reprend : « En nom Dieu, gentil prince, vous l'êtes, et non un autre. » Au-dessus d'elle,

saint Michel lui indique Charles caché sous son déguisement.

Tympan. — Dans la rosace, saint Louis et saint Charlemagne prient Dieu, selon la parole dite par la Pucelle au roi : « Dieu a pitié de vous, de votre royaume et de votre peuple ; car saint Louis et saint Charlemagne sont à genoux devant Luy, en faisant prière pour vous. » — Dans les lobes, à gauche, l'oriflamme de Saint-Dènis, avec des lis et des dauphins ; à droite l'écusson du roi anglais aux armes d'Angleterre cantonné de France, avec la devise : « *Honny soit qui mal y pense.* » Des léopards.

Inscription. — « Et lui fust présentée à la cour, lui disant : Gentil Roy, Dieu m'envoye vous secourir. »

IV. — ENTRÉE A ORLÉANS

Jeanne entre par la porte de Bourgogne, armée de toutes pièces et montée sur son cheval blanc caparaçonné d'azur. Elle s'avance précédée de son étendard et suivie de plusieurs nobles seigneurs et de quelques hommes de la garnison d'Orléans qui sont allés à sa rencontre. Derrière elle Dunois, sur un cheval qui porte au potrail l'écu du bâtard.

L'enthousiasme du peuple est au comble. On s'agenouille devant l'ange de Dieu ; on veut la toucher, elle ou au moins son cheval. A gauche un grotesque comme les peintres de la Renaissance en mettaient souvent dans leurs tableaux, tient une torche allumée ; car il est huit heures du soir. Jeanne dans son humilité, reporte tout à son étendard et fait signe qu' « avant toutes choses on aille à la Cathédrale rendre grâces à Dieu. »

Tympan. — Dans la rosace, l'archange saint Michel pare avec un bouclier les traits de l'ennemi. Au bas le mot de Jeanne : « *je suis c'y venue* » Au-dessus de la rosace, saint Euverte et saint Aignan, protecteurs de la ville d'Orléans, prient Dieu et bénissent l'héroïne. — Dans les lobes, au sommet : « *Cité d'Orléans* » ; à droite une bombarde, à gauche un ange tenant une épée; une masse d'armes...

Inscription. — Comment Jehanne fit son entrée à Orléans, yssant son étendard, disant : « Dieu m'a envoyée secourir la bonne ville. »

V. — LES TOURELLES

Jeanne debout, dans le calme d'une force surnaturelle, se retourne vers ses compagnons et leur dit : « Entrez, tout est vôtre ! » C'est en effet l'heure de la victoire; car saint Michel, qui domine la scène, l'épée à la main et les ailes étendues, a fait toucher la pointe de l'étendard de Jeanne au mur des Tourelles. Au premier plan, une mêlée de combattants. Dans le fond les murailles de la ville.

Tympan. — Dans la rosace, sous un ciel constellé, une jeune fille, vêtue en reine, transperce un dragon avec sa quenouille, symbole de la faiblesse écrasant la force avec l'aide de Dieu. Une légende porte : « *draconem conculcabis.....* tu terrasseras le dragon. » Dans les lobes, des anges sonnent la victoire; divers emblèmes de victoire, feuilles de chêne, rameaux d'olivier...

Inscription. — « Et lors combattit à l'assaut des Tourelles, disant : Tout est vôtre et y entrez. »

VI. — SAINTE-CROIX

Le lendemain, huit mai, à l'heure de midi

Jeanne conduisit l'armée et le peuple à la Cathédrale pour rendre grâces à Dieu. Agenouillée vers le sanctuaire, elle prie, les mains élevées, tandis qu'une procession qui s'est organisée passe devant elle. Des flambeaux et des encensoirs escortent cette procession où l'on voit portés le livre des évangiles, des bannières, la châsse de saint Aignan et, à la fin, sous un dais, la relique de la vraie croix.

Tympan. — Dans la rosace, des anges chantent le « Te Deum. » Dans les lobes un orgue, un encensoir; des lis ; des feuilles de chêne.

Inscription. — « Et le huitième jour de mai, entra dévotement en l'église Sainte-Croix, pour y remercier Dieu. »

VII. — LE SACRE

La cathédrale de Reims. Au fond le maître-autel. L'archevêque de Reims dépose la couronne sur la tête de Charles VII agenouillé. Le roi est entouré des pairs de France, évêques et laïques. A droite, un évêque porte le reliquaire qui contient la sainte ampoule. A côté de lui, un pair porte les éperons. A gauche, le sire d'Albret tient droite l'épée que va ceindre le roi.

Debout, bien en évidence, Jeanne presse son étendard sur son cœur et regarde la scène avec émotion. « Gentil roi, » dira-t-elle tout à l'heure à Charles VII, en se jetant à ses genoux, « ores « est exécuté le plaisir de Dieu qui voulait que « vinssiez à Reims, recevoir votre digne sacre. » Par devant, la reine debout, les mains jointes ; des dames d'honneur ; un religieux profondément incliné ; des pages.

Tympans. — Les trois rois protecteurs de la France. Dans la rosace, saint Louis élève la

couronne d'épines. Au-dessus, Clovis et Charles le Grand bénissent l'héritier de leur trône nouvellement sacré ; l'un d'eux pose la main sur la chronique de Grégoire de Tours où sont racontés les gestes de Dieu accomplis par les Francs, « *gesta Dei per Francos.* » — Dans les lobes, des anges portent quatre attributs de la royauté, la couronne, l'épée, le sceptre, la main de justice. Au sommet, le Saint-Esprit planant sur la scène ; des branches de lis ; le cri de joie de cette époque : *Noël ! Noël !*

Inscription. — « Et s'en fust au sacre du roy avecques son étendart, qui, ayant été à la peine, c'était raison qu'il fût à l'honneur. »

VIII. — COMPIÈGNE

Jeanne est prise.
Dans le haut s'allignent les murs de Compiègne dont la porte, à gauche, est fermée par le pont-levis rabattu. Au-dessus de la mêlée furieuse émerge l'héroïne, sur son cheval cabré. Elle seule n'a point de haine et semble ne prendre souci que de son étendard qu'elle élève au-dessus de sa tête.

Tympan. — L'archange saint Michel, sainte Catherine et sainte Marguerite sont agenouillés devant Dieu, dans l'attitude de la supplication. Saint Michel remet à Dieu l'étendard de l'héroïne et sainte Catherine son épée, montrant par là que la brillante épopée militaire est terminée. — Dans les lobes, des anges se voilent la face ; branches de marguerites.

IX. — LA PRISON

Jeanne est assise sur son lit de prison, les fers aux pieds. Devant elle, un de ses juges,

Autour, des geôliers, dont l'un avance la tête pour l'insulter. De la main, elle écarte cet insulteur. Sa figure exprime l'angoisse et la prière. Sainte Marguerite soutient sa tête et la console ; sainte Catherine la regarde avec compassion. Au-dessus un ange offre à Dieu le calice de cette passion nouvelle.

Tympan. — Les anges s'unissent à la compassion des saintes. L'un d'eux montre l'image de la Sainte-Face, vive expression des douleurs du Christ. Au sommet, les armes d'Angleterre, trois léopards avec la devise « *Faus se fie* ».

Inscription. — « Donct en prison, elle souffrist moult violence. »

X. — LE BUCHER

Jeanne, sur le bûcher, est liée à un poteau avec cette inscription : hérétique, relapse, apostate.

Elle attache un regard plein de piété sur la croix qu'elle a réclamée et qu'élève jusqu'à la hauteur de son visage le frère Isambart de la Pierre. Dans la partie supérieure de la scène, saint Michel et ses saintes la réconfortent. Des anges sont descendus du ciel, tout prêts à l'y conduire ; l'un d'eux, derrière le poteau coupe d'avance ses liens. A gauche, dans une tribune, ses juges. Par devant, des bourreaux et des soldats, dont les uns attisent le feu, tandis que les autres, attendris et frappés d'admiration, semblent prononcer la parole historique : « Nous avons brûlé une sainte ! »

Tympan. — Dans la rosace, Jésus « force des martyrs », et Marie, « reine des vierges, » *Fortitudo martyrum, regina virginum,* sont assis

pour juger ou plutôt pour couronner Jeanne. Ils tiennent devant eux un cartouche, où on lit ces mots : « *Jeanne Vierge et Martyre.* » Celle-ci est représentée par une blanche colombe qui monte de la terre. A gauche, saint Michel tient la balance où se pèsent les âmes et dont le plateau droit s'abaisse profondément. — Dans les lobes, à droite, une masse d'armes renversée sur l'écu d'Angleterre, avec le mot « *félonie* » ; à gauche, l'épée de France avec le mot « *loyauté* ». Dans le haut, branches de lis, emblèmes de la virginité, et palmes, emblèmes du martyre.

Inscription. — « Et fust par l'Anglais perfide brûlée. Ses voix lui disent : Ne te chaille de ton martyre, tu t'en viendras au royaume du Paradis. »

Les personnes qui ne sont pas familiarisées avec les questions d'art nous sauront peut-être gré de leur présenter ici, d'après les meilleurs maîtres, quelques notions sur l'art de la peinture sur verre et sur le style du XVe siècle.

DE L'ART DU VITRAIL

La peinture sur verre a des règles très spéciales qui ressortent de la destination même du vitrail et de ses rapports avec l'architecture.

Quelle est la raison d'être d'un vitrail ? C'est de faire pénétrer la lumière dans un édifice en colorant cette lumière et en l'embellissant. Il suit de là qu'il doit être tout entier lumineux. Le vitrail n'admet pas d'ombres opaques ; une ombre fortement accusée est un contre sens dans un verre fait pour éclairer. Le peintre verrier est donc obligé de se priver des effets du *clair obscur*, c'est-à-dire des savantes oppositions d'ombre et de lumière qui offrent à la peinture sur toile de si grandes ressources.

Le peintre verrier doit également renoncer à une *perspective accentuée*. Pourquoi ? Parce que la perspective emporte le regard hors du monument; elle en fait oublier les surfaces et les lignes et contrarie par là les effets de l'architecture. Pour s'harmoniser avec le monument, pour le servir, — car son art est un art subordonné, — il faut que le vitrail, au lieu d'entraîner l'œil au delà de sa surface, lui oppose un écran ; un écran doux, lumineux, mais infranchissable. Avec quoi le peintre verrier formera-t-il cet écran ? S'il a peu de personnages dans son tableau, il tendra derrière eux un rideau, procédé très simple et souvent employé au XVe siècle ; ou bien, il occupera son fond par des personnages et des objets accessoires qu'il aura soin de distinguer par une faible perspective.

On dira : mais alors ce n'est plus la nature ! — C'est vrai. La peinture sur verre ne saurait être la reproduction de la nature. C'est un art conventionnel et tout différent de la peinture sur toile.

Mais n'est-ce pas déjà un beau rôle que celui de servir l'architecture ? Qu'est-ce qu'un édifice éclairé par de seuls verres blancs ? Quels trous ces verres forment dans les murailles ! quelle crudité dans l'éclairage de la pierre ! Placez dans ces fenêtres des verres de couleurs aux riches teintes, habilement harmonisées, et voici l'édifice transformé. Le vitrail ferme ces ouvertures béantes ; il colore la lumière et répand à flots les plus riches nuances de l'arc-en-ciel sur le pavé, les piliers, les voûtes.

Toutefois, nous nous garderons bien de borner à cet effet purement décoratif le rôle de la peinture sur verre. Même privée du clair obscur et de la perspective, elle peut aborder le grand art et produire des chefs-d'œuvre de dessin, de

composition et de coloris. Si certaines ressources de la peinture sur toile lui manquent, elle a sur celle-ci l'avantage d'un coloris lumineux que la palette des peintres de chevalet n'égalera jamais.

Ajoutons que c'est surtout des sujets religieux que s'accommode la peinture sur verre, parce que ces sujets, empruntant leurs principaux effets au sentiment surnaturel, ont moins besoin de l'imitation de la nature. De plus le caractère calme des compositions décoratives leur convient mieux qu'à d'autres.

DU STYLE DU XVᵉ SIÈCLE

Le programme du concours indiquait aux artistes l'art du XVᵉ siècle comme devant servir de modèle à leurs compositions. Il fallait prendre cette indication à la lettre pour tout ce qui touchait à la vérité historique ; les costumes, les armes, l'architecture des édifices et des maisons devaient être celles de l'époque pendant laquelle s'accomplirent les hauts faits de la Pucelle (1429-1431). Mais, pour ce qui regarde la composition des tableaux, il était permis et même nécessaire de chercher des modèles jusque dans la première partie du XVIᵉ siècle qui seul offrait des grandes scènes analogues aux tableaux demandés.

Quels sont les caractères de l'art qui nous occupe, vers le temps de François Iᵉʳ ?

L'époque était vraiment belle. On y gardait encore les bonnes traditions du coloris et le dessin avait très notablement progressé. Mais nous y voulons signaler surtout deux notes caractéristiques, parce que MM. GALLAND et GIBELIN ont tenu à les rappeler.

Bien qu'alors le dessin se rapprochât beaucoup

plus qu'au moyen âge de la nature, il y restait encore quelques raideurs et parfois une certaine gaucherie dans les attitudes, relevée d'ailleurs par une naïveté souvent charmante. Ces temps avaient plus de naïveté que les nôtres ; les sentiments s'y exprimaient avec une spontanéité que notre esprit critique ne connaît plus guère et l'inhabileté du dessin, une certaine insouciance de la forme en relevaient encore la vivacité.

Autre note. Cette rude époque passionnée et batailleuse n'avait pourtant pas perdu la gaîté ; elle y était exubérante et se traduisait dans les arts par ces figures grotesques ou sarcastiques, qui pullulent, même dans les ornements de pierre de nos Cathédrales.

Ces deux notes ne sont plus celles de notre temps ; notre goût s'est considérablement épuré, jusqu'au raffinement peut-être. Pourtant il en est encore pour lesquels la naïveté antique, même accompagnée d'*un peu* d'incorrection, et cette note gaie qu'on introduisait autrefois, pour faire contraste, dans de graves compositions, gardent une agréable saveur. Il nous semble que, si l'on veut faire du XVe et du XVIe siècle, il ne faut pas exclure complètement ces deux caractères.

DE LA COLORATION DU VERRE
ET DE L'USAGE DES PLOMBS

Les tons d'un vitrail doivent être francs et intenses. C'est cette richesse et cette netteté du coloris qui fait la beauté des anciens vitraux, et en particulier de ceux du moyen âge.

Comment s'obtiennent ces tons? Par la coloration du verre *dans sa masse*. A la fin de la renaissance, les artistes verriers abandonnèrent ce vieux procédé ; ils se contentèrent de peindre le

verre à sa surface et recoururent à la gravure sur verre pour diversifier les nuances. Mais, quelque soit la richesse des couleurs employées, la peinture superficielle du verre ne produira jamais d'aussi puissants effets décoratifs que sa coloration dans sa masse. De plus, cette peinture manquera de solidité ; on la verra s'effacer avec le temps. C'est le spectacle que donnent, dans nos cathédrales, certaines verrières de la fin de la renaissance, et que donneront bientôt beaucoup de ces vitraux modernes dont le public admire tant la fraîcheur.

L'usage des plombs dans le montage des vitraux, peut sembler, au premier abord, une gêne pour cet art, et souvent les peintres modernes s'efforcent de le restreindre le plus possible. C'est une erreur.

Les services rendus par les plombs sont multiples : 1º ils assurent la solidité du vitrail ; et il est nécessaire, à ce point de vue, de multiplier les divisions du verre ; 2º ils donnent des caractères et de l'énergie au dessin en accentuant les contours des figures ; 3º Ils conservent la netteté de tons et les empêchent de déteindre à *l'œil* les uns sur les autres, en les séparant par le noir de leurs lignes.

UN MOT D'APPRÉCIATION

Tout ce que nous avons dit jusqu'ici a pour but de répondre d'avance aux objections qui pourraient s'élever dans certains esprits *au sujet du genre* dans lequel sont composées les nouvelles verrières. MM. Galland et Gibelin se sont rattachés aux anciennes traditions de l'art, à celles qui ont produit tant de chefs-d'œuvre. Ils ont eu raison.

Mais quelle est la valeur de leur œuvre ?

Nous n'avons pas la prétention d'imposer à qui que ce soit un jugement tout fait. Si cependant on veut bien nous permettre d'exprimer en un mot nos impressions, les voici :

L'œuvre de MM. Galland et Gibelin peut présenter certaines imperfections de détail. Qui s'en étonnera ? Cela n'empêche pas qu'elle soit très remarquable. La manière dont ils ont conçu leurs sujets est toujours personnelle, jamais banale ; leur dessin fort bon ; leur style, d'une distinction constante. Nous les approuvons d'avoir donné à certaines de leurs figures un caractère archaïque ; la naïveté s'y trouve, et cette note du vieux temps nous rapproche de l'héroïne, nous la rend plus présente. Le coloris des nouvelles verrières est brillant autant que solide ; elles décorent magnifiquement notre cathédrale, et lui font la plus riche ceinture transparente.

Surtout, nous voulons louer nos artistes d'avoir très bien compris la poésie de l'épopée qu'ils ont traduite. Leur œuvre n'est pas froide. Ils ont senti le charme de cette figure idéale de la Pucelle, si virginale et si virile à la fois, si humaine et si céleste. Ils l'ont bien rendue, et nous sommes persuadés que plus on étudiera leur œuvre, plus on l'admirera et plus on l'aimera.

ORLÉANS. — IMP. PAUL PIGELET.

28

ORIGINAL EN COULEUR
NF Z 43-120-8

www.ingramcontent.com/pod-product-compliance
Lightning Source LLC
Chambersburg PA
CBHW030131230526
45469CB00005B/1906